Magic
魔法學院

入門篇

張德鑫 ★ 著

作者序

　　世界之大，無奇不有！來自魔界的精靈，將帶領所有的魔術迷，走進夢幻國度中的最高學府《魔法學院（入門篇）》。

　　本書特色除了有：易學簡單、效果又好的魔術外，還有非常炫麗的紙牌花招。

　　在文字方面，將會教大家如何學好魔術，以及一些有關魔術的常識和歷史故事！

　　最後在此感謝大家對：紙牌、硬幣及綜合魔術三本書籍的肯定與支持！因此，筆者更加用心的製作第四本魔術書籍《魔法學院（入門篇）》，希望大家會喜歡。

Magic Hanson 張德鑫

於 2003 / 11 台北

目　錄

一、如何學好魔術

　　想學好魔術的方法有很多，投資未來是學好魔術的關鍵時刻。天底下沒有白吃的午餐！所以……

　　第一，要投資的是金錢。買魔術書籍、魔術敎學帶和參加魔術講習課程的確要花點錢。

　　第二，比金錢重要的投資就是──時間。即使你花了金錢，買了魔術書籍和魔術敎學帶，卻不願意多花些時間學習，這樣是沒有辦法學成的。

　　第三，要投資的是努力。認眞學習所需要的努力比漫不經心的學習多得多，在做任何事情時，你努力的程度和獲得多少知識有絕大的關聯。

　　如果想成爲頂尖的魔術師，你每天最少花三十分鐘以上的時間學習魔術，把你的學習時間視爲「挖掘知識寶藏」的時間，如果有人找到好藉口而不肯每天至少花三十分鐘來挖掘知識的寶藏，或不肯投資一點金錢在追求知識上，那麼我倒想聽聽這些藉口。有些藉口是你自己都不會相信的！

二、戲法和魔術

　　戲法會刺激觀眾與魔術師之間的智力挑戰，爲何說是觀眾與魔術師之間的智力挑戰呢？因爲當你想通了戲法的訣竅，那麼你就贏了！如果想不通，你就會感覺到非常的困擾，那到底是怎麼做到的？不過那畢竟只是個戲法。

　　魔術表演可能是使用相同的戲法，但是會藉由神祕的故事情節，和精挑細選的音樂來包裝，向人挑戰智力，並且以蠱惑的方式，將你帶進既夢幻又神奇的表演中，這就是戲法和魔術間的差異。

(一)原子筆魔術

(1)不掉落的原子筆

方法一(表演)

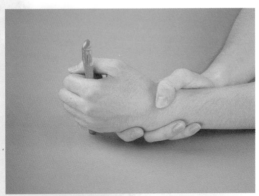

*1.*左手握著原子筆，右手抓住手腕發功。

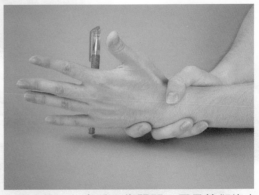

*2.*發功後……左手五指張開，原子筆卻沒有
　掉落在地上而黏在手上？

(解說)

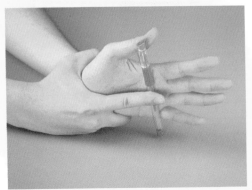

1. 原子筆不掉落在地上的方法很簡單，當右手抓住左手腕時，右手的食指壓住原子筆的中央即可，如圖。

方法二(表演)

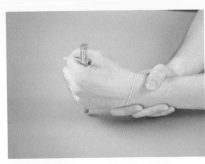

1. 左手握著原子筆，右手抓住手腕發功。

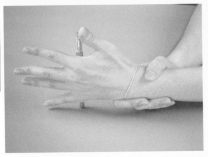

2. 發功後…左手五指張開，原子筆卻沒有掉落在地上……而黏手上？

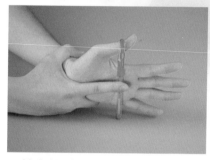

3.轉身解說原子筆不掉落的方法，
　如圖。

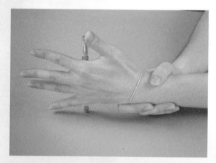

4.再轉回身，如圖 2。

5.右手離開左手，原子筆卻依然黏
　在手上，真是太神奇了！

(解說)

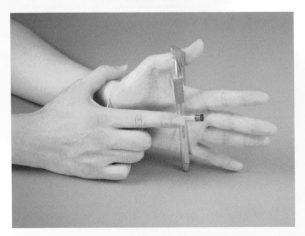

1. 事實上，除了左手腕上有一條橡皮筋外，其中
還多了一支原子筆，當轉身解說原子筆不掉落
的方法時，右手食指完全遮住原子筆，所以大
家都不知道右手食指下藏了一支原子筆。

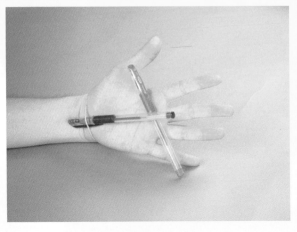

2. 當右手離開左手的時候，如圖。

(2)左右移動的原子筆

(表演)

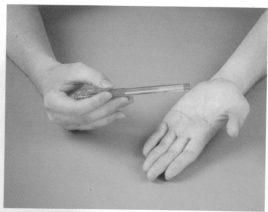

1. 展現原子筆。

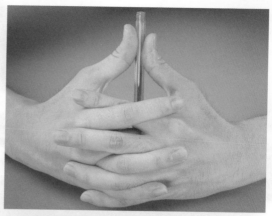

2. 如圖雙手交叉，雙手拇指壓住原子筆，如圖。

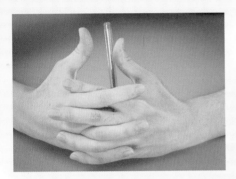

3.右手拇指離開原子筆。

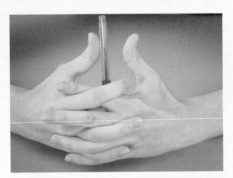

4.右手拇指壓住原子筆，左手拇指離
開原子筆，如圖。

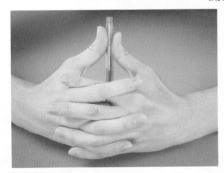

5.雙手拇指壓住原子筆。

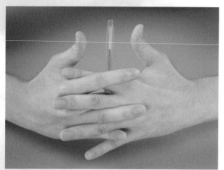

6. 雙手拇指離開原子筆，原子筆竟然沒有掉落在地上？

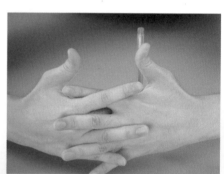

7. 更離譜的是，原子筆會自己跑到左邊。

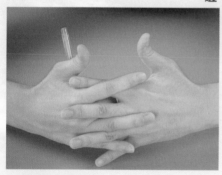

8. 再跑去右邊。

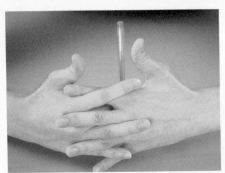

9.原子筆不斷地左右移動，眞是見鬼
　了？

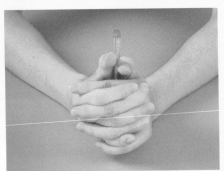

10.趕緊把原子筆抓住，眞是太可怕了！

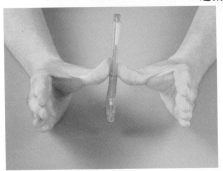

11.雙手張開，表示雙手中除了原子筆
　並無其他的東西。

(解說)

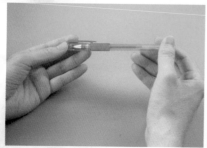

1.展現原子筆。

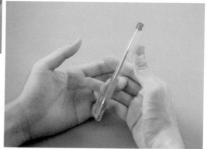

3.接著右手中指伸入筆蓋夾中。

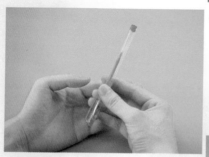

2.原子筆頭朝下，左手在右手前
　面並遮住原子筆頭，如圖。

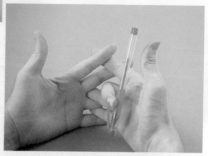

4.雙手手指交叉，如圖。

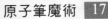

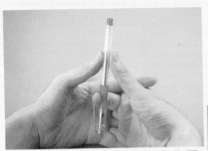

5.雙手交叉後，雙手拇指壓住原
　子筆。

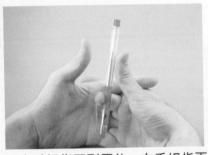

7.右手拇指回到原位，左手拇指再
　離開原子筆。

6.接著，右手拇指先離開原子筆。

8.雙手拇指再壓住原子筆，如圖。

9.雙手拇指離開原子筆，如圖。

11.右手中指彎曲，原子筆自然會往
　　回跑，以此類推，只要中指不斷
　　伸直和彎曲，原子筆自然會左右
　　移動。

10.右手中指伸直，原子筆自然會
　　跑到左邊。

12.雙手再握住原子筆，握住時右手
　　中指離開筆蓋夾。最後，雙手張
　　開表示除了原子筆並無其他的東
　　西即可。

(3)原子筆消幣法

(表演)

1. 展現右手上的原子筆和左手的硬幣。

2. 右手原子筆由上而下，打在左手的硬幣上。

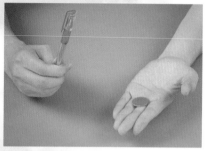

3.接著右手的原子筆由下而上拿
　起，如圖。

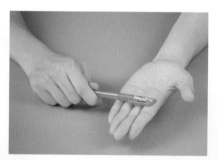

4.右手原子筆再次由上而下，打在
　左手的硬幣上。

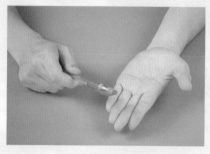

5.接著，右手原子筆離開左手後，
　硬幣卻消失了？

（解説）

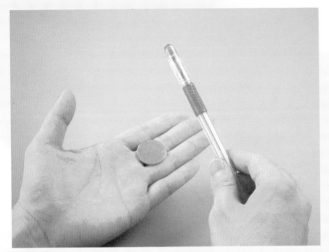

1.展現右手上的原子筆和左手的硬幣。

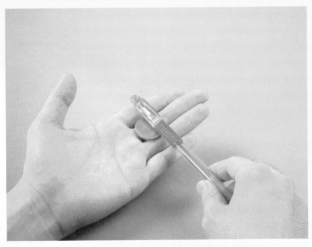

2.右手原子筆由上而下，打在左手的硬幣上。

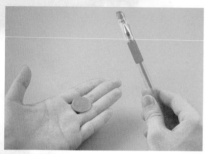

3.接著右手的原子筆由下而上拿
　起，如圖。

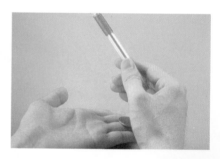

4.消失的訣竅是經由上下移動來混
　淆視覺。接著，再次由上而下之
　時

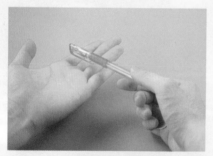

5.右手將原子筆由上而下時，同時
　左手將硬幣由下往上丟，必須剛
　好丟到右手心上即可。

(4)原子筆消失法

(表演)

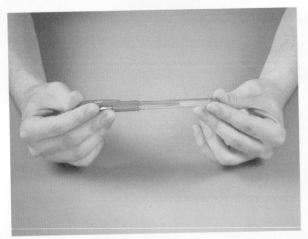

1. 展現雙手上的原子筆。

2. 請觀眾數到 3，原子筆自然就消失了。

(解說)

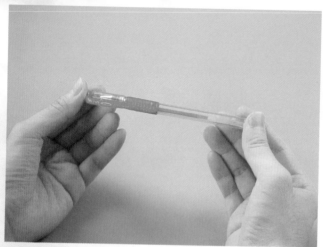

1. 展現雙手上的原子筆，拿法如圖。

2. 請觀眾數到 3 時，雙手四指彎曲，雙手彎曲後動作
須同時一致，不然很可能會被發現！

(5)筆蓋出幣法

(表演)

1. 展現右手上的原子筆和左手的硬幣。

2. 右手原子筆由上而下，打在左手的硬幣上。

3. 接著右手的原子筆由下而上拿起，如圖。

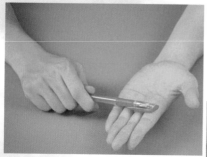

4.右手原子筆再次由上而下，打
　在左手的硬幣上。

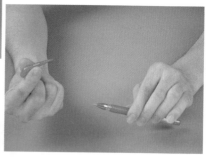

6.右手將筆蓋頭拿起。

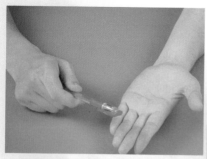

5.接著，右手原子筆離開左手後
　，硬幣卻消失了？

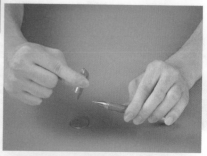

7.筆蓋頭由上而下時，竟然從筆蓋
　頭中出現硬幣？

(解說)

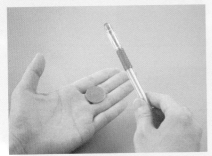

1. 展現右手上的原子筆和左手的硬幣。

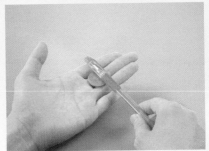

2. 右手原子筆由上而下,打在左手的硬幣上。

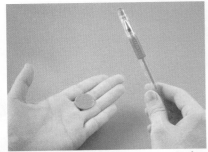

3. 接著右手的原子筆由下而上拿起,如圖。

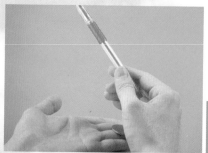

4.消失的訣竅是經由上下移動來
　混淆視覺，接著，再次由上而
　下時，左手移動到右手心的下

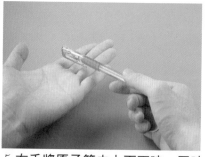

5.右手將原子筆由上而下時，同時
　左手將硬幣由下往上丟，必須剛
　好丟到右手心上即可。

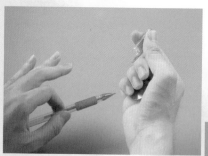

6.右手將筆蓋頭拿起，注意！要
　將硬幣握好，不然很可能會被
　發現！

7.筆蓋頭由上而下時，右手心的硬
　幣同時往下掉出外面，如圖即完
　成筆蓋出幣法。

三、最早的魔術書籍

　　誰是最早的魔術書籍作者呢？我想一定有很多人不知道，包括很多資深魔術師在內，由於國內、外的魔術歷史書籍極少，所以想多瞭解一些魔術歷史，是非常困難的。

　　最早的魔術書籍是在西元一五八四年出版的，四百多年前的魔術書籍，內容是什麼呢？我想大家一定很好奇！這本書名為《巫術探索》，作者是─雷吉諾史考特。據說史考特出書的目的是為了拯救十五世紀魔術師的生命，此時大家一定覺得很奇怪！為什麼出書能拯救魔術師的生命呢？在英國亨利八世統治時期，表演魔術的人是會受到懲罰的，而且是死刑。

　　我的媽呀！表演魔術的懲罰是死刑，各位會不會覺得很誇張呢？到了十六世紀末對女巫迫害到了大屠殺地步，由於這般瘋狂的行為，正義使者史考特出了《巫術探索》這本書，為了將魔術師的技巧和女巫的邪惡力量做區別，所以史考特必須揭露魔術的祕密，儘管這本書的內容描繪了許多魔術道具，史考特以強而有力的圖解證明，以及詳細的魔術戲法描述，證明非藉助邪惡力量，只是純粹自然手法。史考特所揭露的魔術戲法，至今仍有人在演出，史考特的《巫術探索》這本書，讓當時的許多魔術師免於被燒死的酷刑！

(二)紙巾魔術

(1)縮小的紙巾

(表演)

1.準備一包紙巾或面紙。

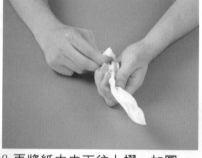

3.再將紙巾由下往上摺,如圖。

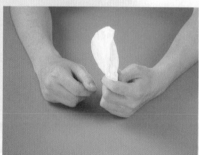

2.將一張紙巾抽出,並拉成長條狀。

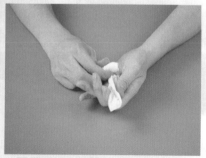

4.再繼續往上摺。

5.摺到只剩下 5 公分。

7.將所有的紙巾揉成一團。

6.秀出 5 公分紙巾，如圖。

8.打開後，紙巾變得特別小？

(解説)

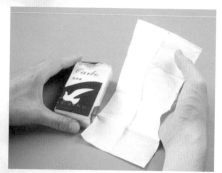

1.準備一包紙巾或面紙。

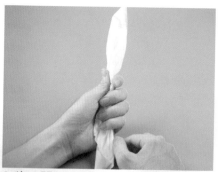

2.將一張紙巾抽出，並拉成長條狀。

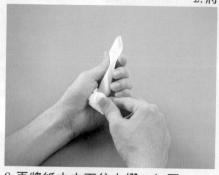

3.再將紙巾由下往上摺，如圖。

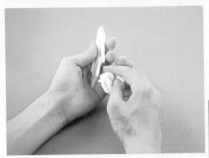

4. 再繼續往上摺，摺到只剩下 5
公分，右手把紙團撕斷，如圖
。

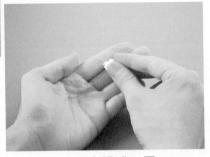

6. 將所有的紙巾揉成一團。

5. 接著，右手把撕斷的紙團放進
口袋，並說：現在要拿一些魔
術粉撒在紙巾上，等一下就會
變小了！

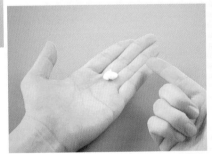

7. 打開後，紙巾自然會變得特別小
，因為手中的紙巾只有 5 公分長
。

四、最早的魔術師

　　自從盤古開天以來，魔術就一直存在世界上，誰是最早的魔術師呢？

　　一八二三年在古埃及所發現的維斯卡手稿，內容描述西元前約二六〇〇年，有一位魔術師名為德狄，受召為法老王進行表演，他所表演的戲法，在當時堪稱為幻術戲法，就是將鵝頭砍下來，鵝在被斷頭後還能東奔西跑，直到頭又被接了回去。

　　德狄表演的幻術戲法，有點像是童話故事中的天方夜譚，鵝的頭被砍下來後、還能東奔西跑，真是奇怪又有點誇張，不過我相信魔術的神奇力量，魔術的確能做到非人類才能完成的事情。到了近五千年後的今日，德狄的魔術祕密依然沒有人知道，他是如何辦到的呢？如今仍然是個「謎」。

五、魔術師法則

怪了！魔術師也有法則啊！什麼是魔術師法則呢？魔術師法則分為五個重點：

1.對該項魔術表演不夠熟練時，請練習到非常順手後再表演！

2.在同一個場所及時間，不要連續表演兩次同樣的戲法。

3.別讓觀眾看到準備情形，一定要在後台祕密進行。

4.在表演前不要告知結果，因為當你告知結果後，就失去表演後的驚喜感了。

5.最重要的一點是：絕對不能說出魔術的祕密，即使只是一個小魔術！魔術是個大事業，許多頂尖的魔術師，每年可賺上數百萬！因此保守魔術的秘密也變得更加重要。

(三)紙牌魔術

(1) N 和 W

(解説)

1. 左手拇指在左，食指在上，其他三指在
右。右手拇指在下，其他四指在上。

2. 左手壓住牌保持不動。右手拇指由下方撥出
三分之二的牌，其他四指再從上方撥出三分
之一的牌，如圖即完成英文字母的 N。

3.把牌先恢復到(圖1)的拿法。

4.接著，左手拇指在下，其他四指
　在上壓住牌保持不動。右手四指
　先從上方撥出三分之二的牌，拇
　指再由下方撥出三分之一的牌。

5.最後雙手保持(圖3)的動作不動
　，只要右手食指從上方三分之一
　的牌撥出一半，如圖，即完成英
　文字母的 W。

(2)三段假切牌法

(解説)

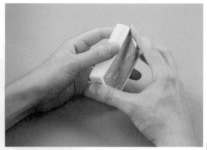

1.左手拇指在左,食指在上,其
　他三指在右。右手拇指在下,
　其他四指在上。

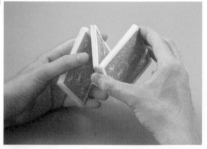

2.左手壓住牌保持不動。右手拇指
　由下方撥出三分之二的牌,其他
　四指再從上方撥出三分之一的
　牌。

3.接著,右手中指和無名指將牌移
　置下方。

4.移置下方後，左手中指和拇指抓
　著右邊牌的兩側。

5.抓到右邊牌的兩側後，右手中指
　和無名指放開右邊的牌，右手拇
　指再把中間的牌由中間往外撥到
　右邊，撥到右邊後，就只有左手
　食指和右手拇指壓住右邊的牌了
　。

6.接著，左手食指和右手拇指將牌
　撥到右邊後，再往下移動，如
　圖。

7. 然後右手的中指、無名指和小
　指，將中間牌的上方夾住。

9. 抽出後，並將中間的牌移置右方
　。

8. 夾住中間的牌後，把中間的牌
　由下而上抽出。

10. 最後再把牌合攏，即完成三段假
　切牌法。

(3)了不起的切牌法

(解説)

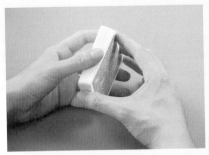

1.左手拇指在左，食指在上，其
　他三指在右。右手拇指在下，
　其他四指在上。

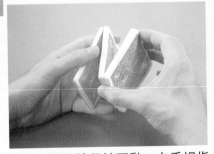

2.左手壓住牌保持不動。右手拇指
　由下方撥出三分之二的牌，其他
　四指再從上方撥出三分之一的牌
　。

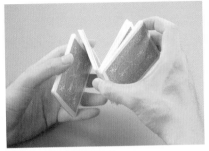

3.接著，右手食指由上方三分之一
　的牌撥出一半。

4.撥出一半後，右手將分開的二
　堆牌往下推。

5.移動到下方時，左手拇指和中指
　抓住從右至左的第二堆牌。

6.接著，右手拇指將從右至左的
　第三堆牌往上推。

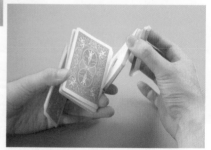

7.並從右至左的第三堆牌，移置第
　二堆牌。

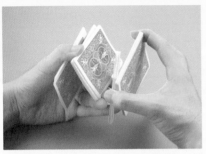

8.然後左手食指將右至左的第二堆
　牌往下移動，使右至左的第三堆
　牌特別凸出。

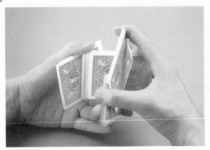

9.接著，右手的中指、無名指和小
　指將特別凸出的第三堆牌的上方
　夾住。

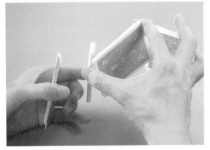

10.夾住第三堆牌特別凸出的牌後，
　把第三堆的牌由下而上抽出。抽
　出後，並將第三堆的牌移置最右
　方。

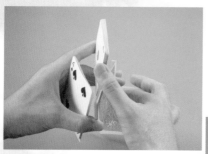

11. 接著，右手食指將右至左的第二堆牌往下移動，然後左手拇指和中指抓住從右至左的第二堆牌。

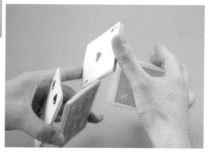

12. 接著，右手拇指將右至左的第三堆牌由下往上移動。

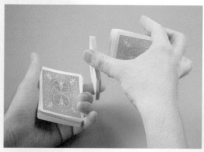

13. 同時左手拇指和中指將抓住的第二堆牌，放置左邊的第一堆牌的上方，如圖。

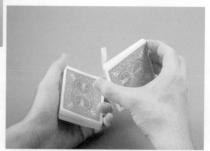

14. 然後，右手四指將右至左的第一堆牌，往第二堆牌的右手拇指靠緊。

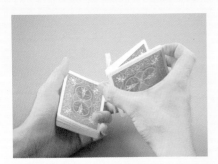

15.靠緊後，右手食指將右至左的第
　一堆牌撥開一半，如圖。

16.撥出一半後，右手將分開的二堆
　牌往下推。

17.移動到下方時，左手拇指和中指
　抓住從右至左的第二堆牌。

18.接著，右手拇指將右至左的第
　三堆牌，由下往上移置到右至
　左的第二堆牌。

19.然後左手拇指和中指將抓住的第
　二堆牌，放置左邊的第一堆牌的
　上方，如圖。

20.接著，左手拇指將左邊第一堆
　牌往下推。

21.然後，右手的中指、無名指和小
　指，將往下推的左邊第一堆牌抓
　住。

22.抓住後，左手拇指和中指抓住
　從右邊的第一堆牌。

23.接著，右手拇指將左邊的第一堆
　牌，由下往上移動並移置中央。

24.移置中央後，如圖。

25.最後，再把牌合攏，即完成了不
　起的切牌法。

(4)自動拉牌法

(解説)

1.左手拇指在上，其他四指在右側。

2.左手四指用力使牌彎曲，然後右手拇指壓著牌面的左下角，如圖。

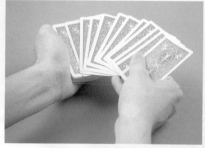

3.左手四指用力使牌彎曲後四指往下慢慢移動，牌自然會往外彈出，右手拇指只要由左至右劃個半圓即可。

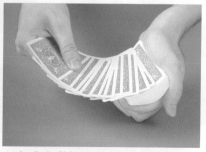

4.完成自動拉牌法的另一個角度，如圖。

(5)四 A 集合

(表演)

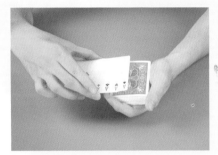

1. 現在我的手中有四張 A。

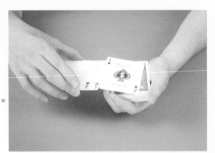

2. 首先的是黑桃 A。

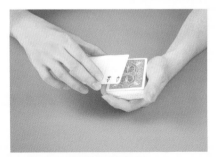

3. 我們把它翻面蓋在牌面上。

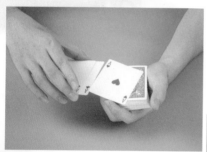

4.接著的是紅心 A。

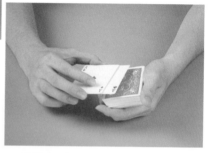

5.同樣把它翻面蓋在牌面上。

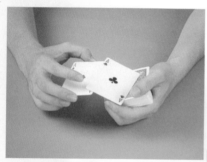

6.然後是梅花 A。

7.一樣的把它翻面蓋在牌面上。

8. 最後一張紅磚 A 同樣把它翻面蓋在牌面上。

9. 現在從牌面發四張牌左桌面上，這四張牌都是不一樣的 A。

10. 然後再從牌面拿三張牌。

11. 將三張牌放置其中一張 A 的後面。

12.再從牌面拿三張牌並將三張牌放
　置其中一張 A 的後面。

13.以此類推，四張 A 後面都加三
　張雜牌。

14.手指彈一下，說個咒語。

15.翻開第一堆牌，四張 A 就自然
　集合在一起了。

(解説)

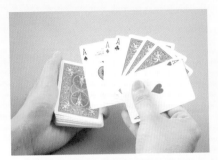

1. 準備七張牌，四張 A 和三張牌。

2. 展現四張 A 時，三張雜牌背面朝上，並藏在第一和第二張 A 的中央。

3. 先將左邊的第一張 A 移置左手的牌面。

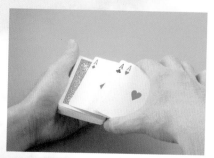

4.再利用第二張牌，把它翻面蓋在
　左手牌面上。

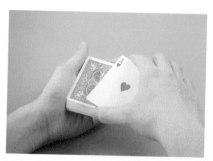

5.以此類推，翻面蓋到只剩下一張
　A。

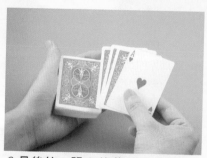

6.最後的一張A後藏了三張雜牌，
　要小心不要被發現牌的厚度。

7. 接著,先將四張牌放置左手的牌
　　面上。

8. 然後再把第一張 A 翻面。

9. 翻面後,大家會以為牌面的前四
　　張是 A。

10.再從牌面拿出三張牌。

11.大家會以為現在的三張牌是雜牌，事實上是三張 A 。

12.把三張 A 放置右邊第一張牌的後面，此時您要說一張 A 加上三張雜牌。

13.以此類推，四張 A 後面都加三張雜牌。最後手指彈一下，說個咒語，翻開右邊的牌，四張 A 就會自然集合在一起了。

(6)光速換牌

(表演)

1. 現在我要表演的是光速換牌，
 首先請一位美女或帥哥抽一張

2. 這位美女抽到的是梅花老K。

3. 我把梅花老K放在左手牌面的
 第一張。

4.右手的這張是紅心 J，各位要張
　大雙眼看清楚喔！因為我的速度
　跟光速一樣快。

5.啾～各位有沒有看到什麼呀？
　（此時大家一定説沒有）

6.當大家回答沒有時，您就説：
　「因為我的速度跟光速一樣快！
　妳們當然看不到呀！」説完同時
　翻開左手牌面的第一張，表示梅
　花老 K 已經不見了。

（解説）

1. 首先請一位美女或帥哥抽一張
　　牌。

2. 這位美女抽到的是鬼牌。

3. 我們把鬼牌放在左手牌面的第一
　　張，並且告訴大家右手上的是紅
　　心 J。

4.說完將右手的牌靠在左手的牌面
　上，如圖。

5.接著，左手四指扣著右手牌，如
　圖。

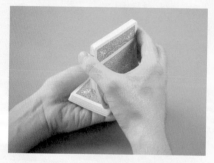

6.然後左手四指將右手的牌往下
　抽。

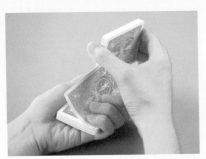

7.抽的同時，右手拿著牌往前移
動。

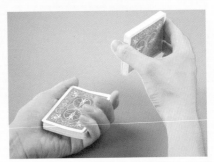

8.往前移動主要是分散大家的注意
力。

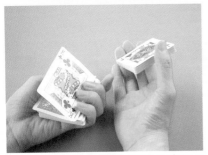

9.最後問大家有沒有看到什麼變化
？當大家回答沒有時，再翻開左
手的第一張牌，即完成光速換牌
。

(7)吹牌神功

(表演)

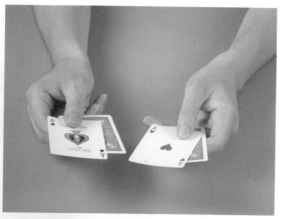

1. 現在我要表演的是吹牌神功,首先我的手中
 有四張牌,右手是黑桃,左手是紅心。

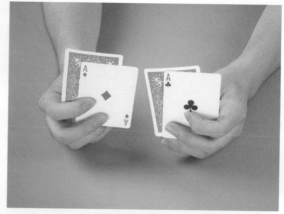

2. 右手黑桃的後面是紅磚,左手紅心的後面是
 梅花。

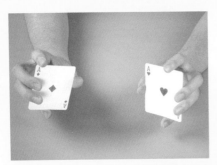

3.各位看好我手中拿的是兩張紅色
　的 A。

4.現在只要將兩張紅色的 A 靠在一
　起，再吹一口氣，紅色的 A 就會
　變成黑色的 A 了。

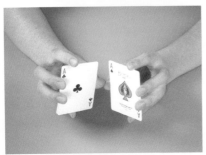

5.吹一口氣後，真的把紅色的 A 變
　成黑色的 A 了，是不是很神奇
　呢？

(解說)

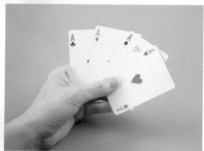

1. 先展示手中的四張牌。

2. 雙手各拿一張紅色及黑色的牌。

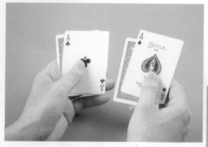

3. 接著,將雙手的兩張牌背對背靠緊,如圖。

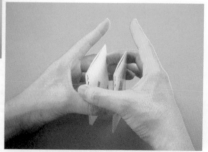

4. 然後把兩張紅色的 A 面對面,面對面時,雙手的拇指和食指互相抓住對面的牌。

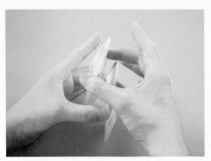

5.然後吹一口氣的同時將牌抽置另
　一邊。

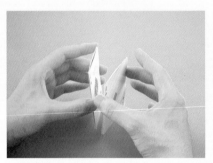

6.抽牌的時候，速度要快一點，不
　然很可能會被發現！

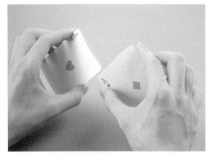

7.最後再把兩張黑色的 A 面對大
　家，表示已把兩張紅色的 A 變
　成黑色的 A 了。

(8)快速整牌

(表演)

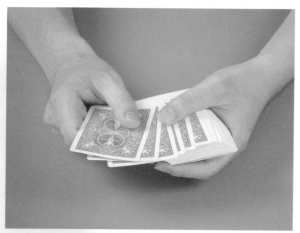

1. 現在我要表演的是快速整牌，有多快呢？

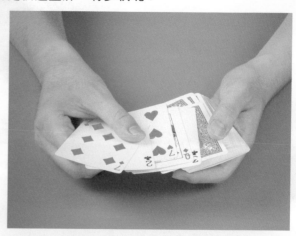

2. 首先把牌翻成數字面。

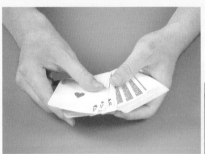

3. 再加一些背面。

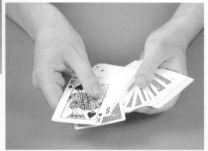

4. 以此類推，將牌一正一背的交雜一塊兒。

5. 交雜一塊兒後，隨便從中央拿起一半的牌。

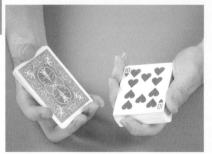

6. 拿起後的右手是牌背，左手是數字面。

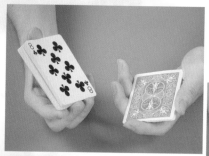

7.再隨便從中央拿起一半的牌，
　拿起後的右手是數字面，左手
　是牌背。

8.再次隨便從中央拿起一半的牌，
　拿起後的雙手都是牌背。

9.接著把牌放回去，現在大家可
　以相信我手中的牌，是相當混
　亂的！

10.大家記得我要表演的是什麼呢？
　 沒錯！就是－快速整牌，有多快
　 呢？我只要兩秒的時間，就能把
　 牌整好！說完話後把牌打開，表
　 示已快速整牌好了。

(解說)

1.先由左至右推出五到十張牌。

2.將五到十張的牌翻成數字面。

3.再拿五到十張的牌。

4.這次翻面是連之前的牌同時翻面。

5.以此類推的左右翻面，您會發現第一張的數字面會隨著翻面而變化。

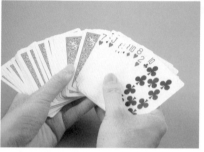

6.當大家以爲是一正一背的交雜一塊兒，其實是一半正一半背，整齊的放在一起。

7.然後從上半部拿起一半的牌，右手就會是牌背，左手則爲數字面

8.當從下半部拿起一半的牌，右手就會是數字面，左手則爲牌背。

9.從牌的中央交叉點拿起的牌，
雙手都會是牌背。

10.接著右手的牌，以背面朝上把牌
放回去。

11.然後把牌翻成數字面，此時牌
已整理好了。

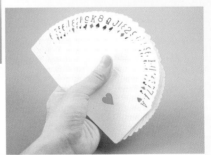

12.最後將牌展開，即完成快速整牌
。

(9)旋轉一段切牌法

(解説)

1. 左手持牌，拇指在左，食指在上，其他三指在右。

2. 拇指從牌的中央，往上推一半的牌。

3. 接著，無名指將下半部的牌往上堆。

4.堆到無名指卡住上下半部牌的交
　叉點，如圖。

5.然後中指往下移。

6.接著，無名指往上推。

7.無名指往上推的時候，上半部
　的牌自然會往左旋轉。

8.往左旋轉後，食指會卡住上下半
　部牌的交叉點，如圖。

9.接著，食指離開右半部牌，右
　半部牌自然會往下掉。

10.最後拇指把左半部牌往右壓下，
　即完成旋轉一段切牌法。

⑽旋轉二段切牌法

(解說)

1. 左手持牌，拇指在左，食指在
上，其他三指在右。

2. 拇指從牌的中央，往上推一半的
牌。

3. 接著，無名指將下半部的牌往上
堆。

4.堆到無名指卡住上下半部牌的交
　叉點，如圖。

5.然後中指往下移。

6.接著，無名指往上推，無名指往
　上推的時候，上半部的牌自然會
　往左旋轉。

7. 往左旋轉後，食指會卡住上下半部牌的交叉點，如圖。此時拇指和食指扣住左半部牌的中

8. 接著，食指將左半部牌的一半處撥開，如圖。

9. 撥開後如圖，右上半部的牌自然會掉落中央。

10. 最後拇指把左半部牌往右壓下，即完成旋轉二段切牌法。

⑾雙手花式切牌法

(解說)

1.左手持牌，首先拇指把一半的
　牌往上推。

2.接著，把上半邊的牌翻倒在右手
　上。

3.然後左手四指將右手的牌往上
　頂。

4.往上頂後，雙手的牌背會朝上。

5.雙手持法如圖。

6.接著雙手拇指把一半的牌往上
　推。

7.然後雙手食指將下半部的牌往上
　推。

8.推到另一半部牌的上方後，如
　圖。

9.接著，雙手食指離開牌底，兩邊
　的牌自然會落下，如圖。

10.落下後，雙手的無名指彎曲，
　並且壓在牌面上。

11.接著雙手拇指將牌往下推，壓在
　無名指的上面。

12.然後雙手的中指和小指壓住牌面，同時雙手的無名指往前伸直。

13.雙手拇指扣起一半的牌，如圖。

14.扣起一半的牌後，雙手的中指和小指彎曲。

15.彎曲後的一半牌壓在下半部的牌面上。

16.接著雙手拇指將牌往下推。

17.往下推後,如圖。

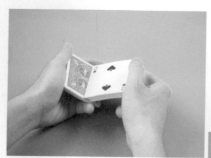

18.再以(圖1)～(圖4)的方法往回
　往。

19.完成雙手花式切牌法。

⑿換牌術

(表演)

1. 現在我要表演的是換牌術，目前在我的左手牌面，是紅心7。

2. 接著，右手蓋住紅心7，如圖。

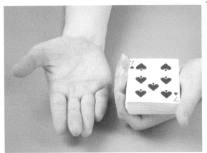

3. 右手離開左手牌面的紅心7，卻發現紅心7變成黑桃7了！

(解説)

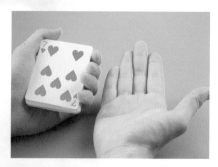

1. 先展示左手牌面，是紅心 7。

2. 接著，右手四指將紅心 7 往前
　推。

3. 然後右手掌心壓住黑桃 7 牌面。

4.壓住黑桃 7 牌面後，將黑桃 7
　往後推。

5.接著，利用右手掌心力量，將黑
　桃 7 移置紅心 7 的上方。

6.當右手掌心壓住牌時，左手食
　指將紅心 7 往後推。

7.最後右手離開左手牌面，即完成
　換牌術。

⒀數牌隱藏法

(解説)

1. 現在我要教的是數牌隱藏法,
我的手中有四張牌,只有右至
左邊的第三張牌是數字面。

2. 把牌合攏。

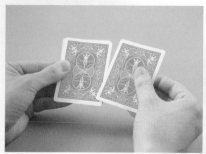

3. 左手拇指先推一張牌移置右手
並數 1。

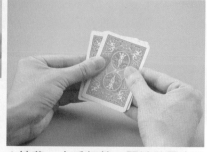

4. 接著,右手把第一張牌移置左手
下方。

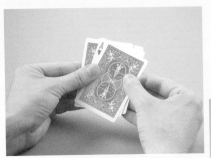

5.然後左手拇指再推二張牌移置
右手，但要小心第二張牌不能
被看到，而且看起來只有一張
牌才行。

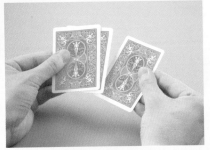

6.左手拇指推二張牌移置右手並數
2。

7.左手拇指再推一張牌移置右手
並數3。

8.最後一張牌移置右手並數4，即
完成數牌隱藏法。

⑭印刷術

(表演)

1. 現在我要表演的是印刷術，目
前我的左手牌面，是紅心 3。

2. 我的右手拿的是刷子，只要輕輕
的一刷，就會有所改變。

3. 果然是名不虛傳的印刷術，居然
可以把紅心 3 刷成梅花 3，真的
是太神奇了！不知道能不能將一
百元台幣，刷成一百元美金???
如可以的話……不就爽翻了嗎？

(解説)

1. 左手數字面朝上，右手數字面朝右，雙手持牌
 法如圖。

2. 左手四指壓住右手梅花3，右手將牌往左移動。

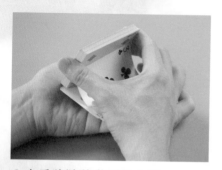

3.右手將牌移動到最左邊。

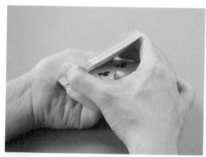

4.接著，左手將右手的梅花 3，壓
　在左手紅心 3 的上面。

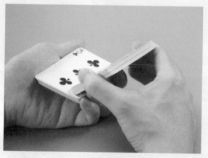

5.最後右手再將牌由左至右，即完
　成印刷術。

六、觀眾的心態

　　許多魔術表演都會與觀眾有所互動，所以觀眾的心態分析與了解也變得更加重要。我認為魔術能夠吸引任何年齡，以及任何族群的人，從古至今，人們對魔術的好奇心一直存在，許多令人百思不解的魔術，至今仍然存在人類的大腦中，比方說：帽子原本是空的，為什麼可以從空的帽子中抓出一隻兔子呢？為什麼大衛考伯菲可以把自由女神變不見呢？為什麼大衛考伯菲可以穿越萬里長城呢？為什麼……人們對魔術而言有太多的疑問，這些疑問一直烙印在大家的腦海裏，使人們為魔術著迷。

　　古時候因為科技的不發達，以及資訊管道的欠缺，由於資訊的落後，極少有人看過魔術表演，所以任何一個魔術表演都會讓大家感覺到驚奇。隨著時代的進步，資訊管道的豐富，觀眾看多了魔術表演，許多魔術表演，觀眾早已看膩。現在的觀眾個個都很挑剔，而且接受資訊的管道也多，有些魔術很早就不是祕密了！在二十世紀的觀眾眼裏，魔術只是個騙人的戲法，魔術師在表演魔術時，大家的專注點不會只是看表演而已，而是專注在魔術師的技巧上。所以要討好二十世紀的觀眾們，必須研發更炫的魔術戲法才能抓住觀眾。

(四)手指魔術

(1)大拇哥增長術

(表演)

1. 現在我要表演的是大拇哥增長術。

2. 大家要看清楚喔！大拇哥準備要增長了……。

3. 請問這樣……會不會太長呀！

(解説)

1. 先展示左手。

2. 右手四指在左手拇指的前面。

3. 然後右手握住左手拇指，如圖。

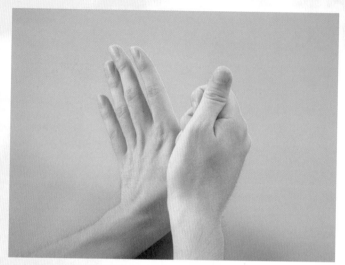

4.接著，右手拇指往上伸出一點點，此時大家會以爲是
　左手的拇指。

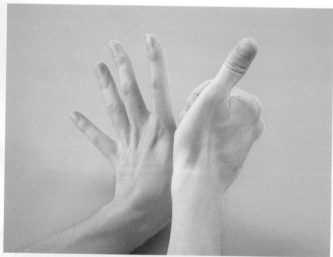

5.最後右手拇指再往上完全伸出，即完成大拇哥增長
　術。

⑵傳說中的一度讚

(表演)

1. 各位知不知道我的左手手勢，
 代表什麼呢？

2. 對！這位美女猜的沒錯！左手的
 手勢，就是傳說中的一度讚！

3. 那請問這樣……您覺得讚不讚
 呀！

(解說)

1.左手握拳，拇指朝上。

2.展示右手，並移置左手的旁邊。

3.然後右手握住左手拇指，如圖。

4.接著，右手拇指往上慢慢伸出一點點，此時大家會以為是左手的拇指。

5.最後右手拇指再往上完全伸出，即完成傳說中的一度讚。

七、魔術七大基本原則

　　想成為傑出的魔術師，首先要練就靈巧的手法，許多高難度的技巧並非不可能，只要你肯吃苦的練習，鐵杵也能磨成繡花針。舉個例子好了！滾動硬幣在手指間的技巧，以及硬幣一開四的技巧，我花了快半年時間，每天用三十分鐘，才能練到分心也能很流暢的動作。當你領悟以下魔術七大基本原則！你將會是一位傑出的魔術師。

　　第一：掌握，就是在看似空無一物的手中藏東西。

　　第二：丟棄，就是偷偷丟掉不須有的物品。

　　第三：偷取，就是丟棄的相反，偷偷取得所需要的物品。

　　第四：偷渡，就是偷偷把所需物品移到必須處。

　　第五：假裝，就是給人有某事發生了的感覺。

　　第六：聲東擊西，就是讓人不注意到你的祕密舉動。

　　第七：偷天換日，就是偷偷地交換物品。

(五)杯子魔術

(1)空杯來酒

(表演)

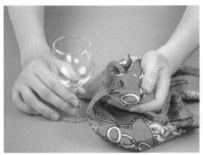

1. 現在我要表演的是空杯來酒。

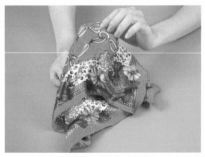

2. 只要各位學會這招魔術，以後就不怕沒水喝了。

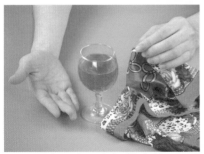

3. 手帕移開後，空杯變出美酒，是不是很炫呢？

(解説)

1. 事先準備兩個空杯，其中一個空杯裝七分滿的酒，再準備一條手帕。

2. 裝七分滿的杯子，放在兩腳的中央並夾著。

3. 開始表演時，先將杯子擦一擦，並且與觀眾聊天，引開注意力後，右手持空杯，左手去偷拿七分滿的杯子。

4.拿起裝七分滿的杯子時，須與手
　帕一起拿起，右手則將空杯移置
　兩腳的中央放下。

5.右手放下空杯後，順手拿起裝七
　分滿的杯子。

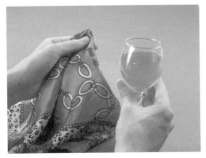

6.最後左手將手帕拉開，即完成空
　杯來酒。

(2)猜一猜

(表演)

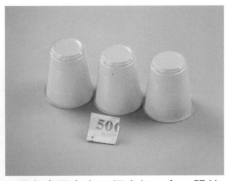

1. 現在桌面上有三個空杯，和一張鈔
 票，等一下請一位觀眾，將鈔票放
 置任何一個空杯中，不過在放入空
 杯後，為了增加遊戲難度，有個遊
 戲規則，規則是：鈔票放置的空杯
 不動，其他兩個空杯則左右交換。

2. 觀眾在放入空杯之前，我是背對大家
 的，最後運用我的第六感，馬上能猜
 中您的牌。

(解説)

1.準備三個空杯和一張鈔票及一支
　原子筆。

2.原子筆在其中一個空杯作記號，
　如圖。

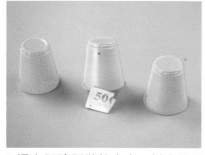

3.還有記號別做的太大，以自己看
　得見爲主！先把有記號的空杯放
　中央，即可開始遊戲。

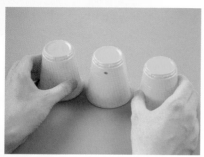

4.假如觀眾將鈔票放置中央的空杯
　裡。

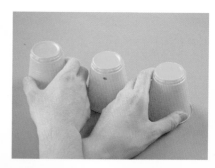

5.觀眾須將左右兩邊的空杯交換。

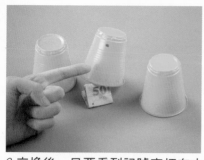

6.交換後，只要看到記號空杯在中
　央，鈔票一定是放置中央。

7.假如觀眾將鈔票放置右邊的空
　杯。

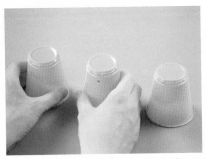

8.觀眾須將左邊兩個空杯交換。

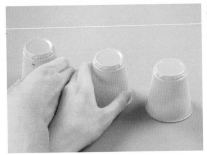

9.交換後，可以看到記號空杯從中
　央移置左邊。

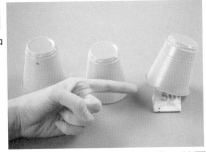

10.只要看到記號空杯在左邊，鈔票
　一定是放置右邊的空杯中。

11.假如觀眾將鈔票放置左邊的空
　杯。

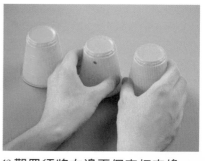

12.觀眾須將右邊兩個空杯交換。

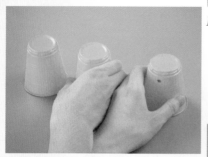

13.交換後,可以看到記號空杯從中
　央移置右邊。

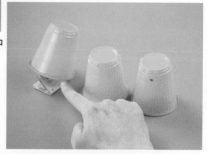

14.只要看到記號空杯在右邊,鈔票
　一定是放置左邊的空杯中。

(3)消失壓扁的瓶罐

(表演)

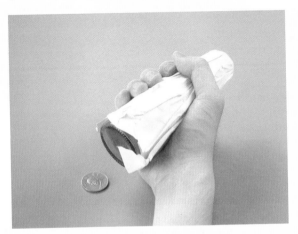

1. 現在我要表演的是用瓶罐將硬幣壓扁。

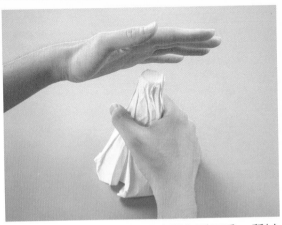

2. 為了怕瓶罐撞太用力而破裂傷到玉手，所以我在瓶罐外裹著紙張。

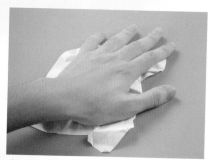

3.一～二～三……碰……一掌往下打。

4.手離開，發現！瓶罐好像被我的無來神掌給壓扁。

5.將紙張移開，奇怪？為什麼硬幣還在！對了……今天要表演的不是用瓶罐將硬幣壓扁，而是將瓶罐變不見，很抱歉！我說錯了……SORRY!

(解說)

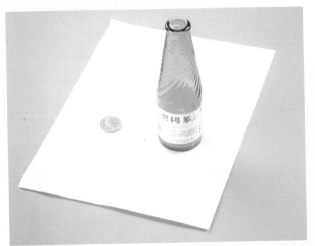

1. 準備一瓶飲料罐，一枚硬幣和一張紙，紙張大小
依飲料罐而定。

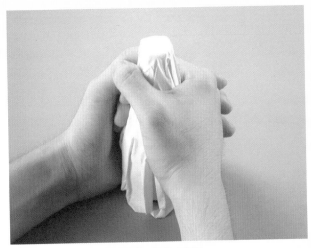

2. 雙手握緊並將紙張包住飲料罐。

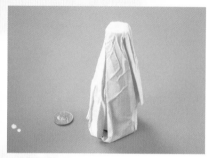

3.雙手離開後，須看不見紙張中的
飲料罐。

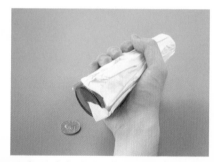

4.右手拿起飲料罐，展示桌上的硬
幣。

5.雙手將飲料罐壓在硬幣上。

6.等待 3 秒後，右手再把飲料罐拿
　起。

7.拿起後，將飲料罐移置桌外兩腳
　的中央。

8.此時，左手觸碰著硬幣，並且與
　觀眾聊天，引開注意力後，將飲
　料罐移置兩腳的中央放下。

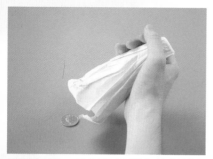

9.放下後，只剩下紙張和飲料罐的
　形狀。

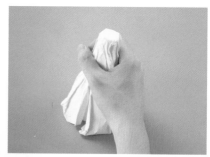

10.接著，把紙張壓在硬幣上。

11.然後左手移動到紙張的上方。

*12.*用力的往下拍打。

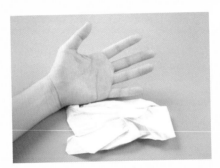

*13.*手離開後，紙張扁了。

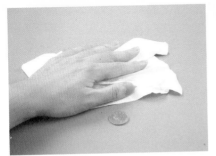

*14.*移開紙張發現硬幣還在，此時記
　　得說：「SORRY!今天要表演的
　　不是用瓶罐將硬幣壓扁，而是將
　　瓶罐變不見，很抱歉!我說錯了
　　。」

八、現代魔術師的始祖

　　現代魔術師的始祖到底是誰呢？據說是一位蘇格蘭的魔術師，全名爲約翰亨利・安德森。

　　他出生於一八一四年，他是最早在劇院打出名號的人之一，爲何說他是現代魔術師的始祖呢？因爲安德森是最早穿著正式的燕尾服，走進高級劇院表演魔術的始祖。他的傳奇流傳了一百五十餘年，他的創新表演風格，影響了後世衆多的魔術師。現代的魔術師在表演魔術時，幾乎都是穿著正式的燕尾服，燕尾服好像已經成爲魔術師的制服了。

九、十八世紀最偉大的魔術師

　　在每個世紀裏都會出現幾位偉大的人物，魔術師也不例外，在十八世紀中，最偉大的魔術師就是~埃塞克・福克斯。

　　福克斯在一七二〇年代聲名大躁，在各大城鎮的主要市集上都能看到他的身影，就像是現代的魔術巨星大衛考伯菲，在當時只要有他的表演，就會有眾多的人潮聚集和觀賞。

　　福克斯的經典戲法是空袋取蛋，就是從空無一物的袋子中，不斷的拿出蛋和硬幣，他是這項戲法的始祖，他的招牌表演戲法，在當時是非常受到歡迎的。因為非常受歡迎，所以有接不完的秀場，而且是一場接著一場，也因此成為當時收入最高的魔術師。

　　據當時報紙報導，福克斯在一七三一年去世時，留下了一萬英鎊遺產，相當於今日的一百萬美元。一~百~萬……美元！好多錢喔！一百萬美元……可能是許多魔術師一輩子都賺不到的數字！可見福克斯在十八世紀中有多受歡迎。

㈥硬幣魔術

⑴十元香煙

(表演)

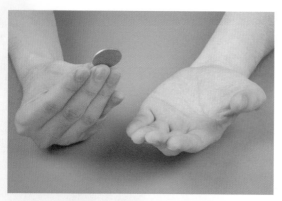

1. 現在我要表演的是十元香菸。

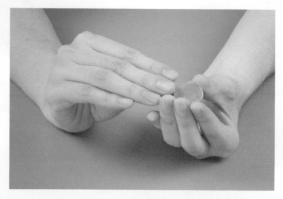

2. 首先將右手的十元硬幣,放置左手。

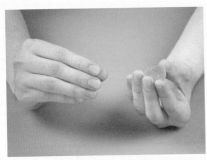

3.各位要看清楚左手拿的十元硬
　幣是正面還是反面。

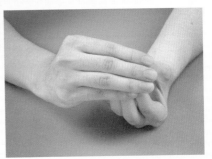

4.那現在是正面還是反面？

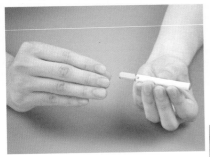

5.哈～哈～哈⋯⋯答案是沒面的
　十元香菸！（這個笑話⋯⋯會
　～不～會～太冷？）

6.最後張開右手，表示十元硬幣已
　消失了。

(解說)

1. 準備一枚十元硬幣和一根香菸。

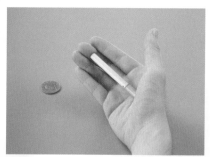

2. 事先把香菸藏在右手中。

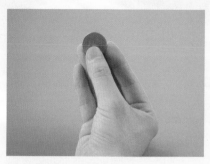

3. 再拿起十元硬幣。

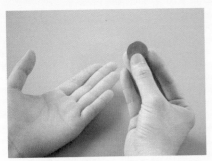

4. 在拿起硬幣後，右手要放自然
 點，不要緊張。

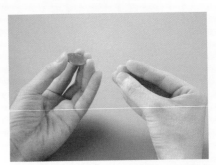

5. 接著，右手的十元硬幣，放置左
 手。

6. 放置左手後，右手先離開左手，
 再到左手的前面。

7.然後左手拇指離開硬幣，硬幣
　則會自然落下。

8.落下後，左手五指的指尖抓住香
　煙。

9.抓住香煙後，右手離開左手。

10.最後張開右手，表示十元硬幣消
　失，即完成十元香煙。

(2)法式落下

(表演)

1.現在我的右手有一枚硬幣。

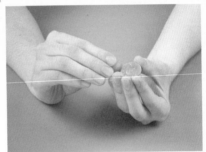

2.我將硬幣放置左手。

3.現在我的右手中沒有東西。

4.接著，右手抓住左手的硬幣。

5.抓住左手的硬幣後，右手離開左手。

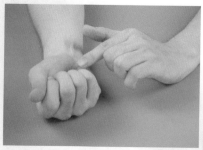

6.猜猜看，現在左手的硬幣是正面還是反面？

7.最後張開右手，表示十元硬幣已消失了。

(解說)

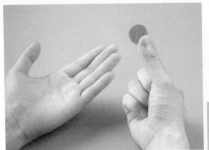

1. 首先用右手拇指和食指拿著硬
　幣，左手則張開，手心朝上。

2. 右手將硬幣置於左手的指尖拿
　著。

3. 左手的指尖拿住硬幣後，右手
　離開左手並張開右手，表示右
　手中沒有東西。

4. 接著，右手四指緊靠，拇指移置
　左手硬幣的下方。

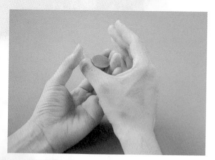

5.然後左手拇指離開硬幣。

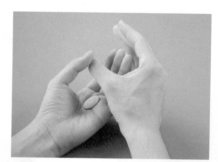

6.離開硬幣後，硬幣則會自然落下。

7.接著，右手假裝握著硬幣。

8.然後右手握拳並離開左手，視線
　則看著右手。

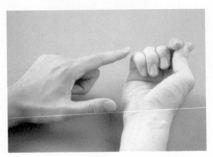

9.左手比著右手。

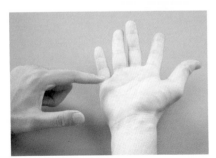

10.最後張開右手，表示硬幣已消失
　，即完成法式落下。

(3)隧道竊幣法

(表演)

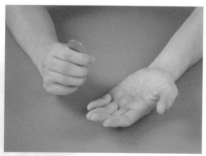

1.現在我要表演的是硬幣滾動。

2.爲何要學硬幣滾動呢？

3.爲了不想肢體老化，所以……

4.各位可能覺得硬幣滾動很簡單
　！不過……您要試過才知它的
　難度。

5.即然有人覺得硬幣滾動很簡單！
　現在我就玩個難一點的。

6.看好喔！我要把硬幣放進拳眼
　中。

7.放進拳眼中了，看到沒？

8.我再把硬幣擠進去一點。

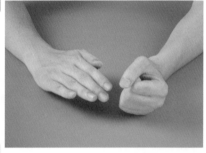

9.很強吧！我把硬幣放進拳眼中了。

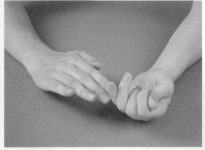

10.什麼……？說我把硬幣放進拳眼中，是小兒科的把戲，而且很無聊！

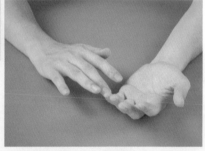

11.大家別急，把硬幣放進拳眼中的表演，也許很無趣，不過～把拳眼中的硬幣變不見，這樣夠帥吧！

(解說)

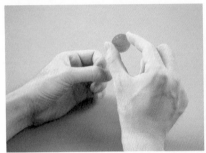

1. 不會硬幣滾動的人，可以去除
 硬幣滾動，直接就從後半段開
 始。

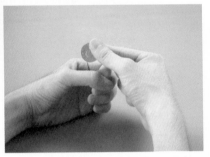

2. 首先右手拇指和食指拿著硬幣，
 左手則握拳，拳眼朝上。

3. 右手食指將硬幣擠入拳眼中。

4. 接著，右手食指彎曲。

5.彎曲後，食指扣著硬幣拉起。

6.拉起後，右手拇指夾住硬幣，如圖。

7.夾住硬幣後，右手五指緊靠伸直，手背朝上及離開左手。

8.最後張開左手，表示硬幣已消失，即完成隧道竊幣法。

(4)自由落體

(表演)

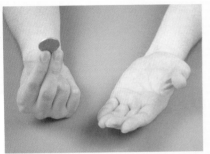

1.現在我的右手有一枚硬幣。

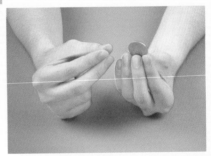

2.我將硬幣放置左手。

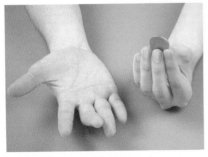

3.現在我的右手中沒有東西。

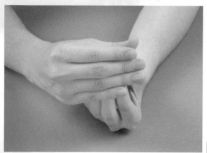

4.接著，右手抓住左手的硬幣。

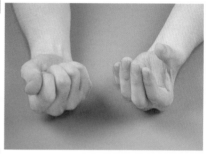

5.抓住左手的硬幣後，右手離開左手。

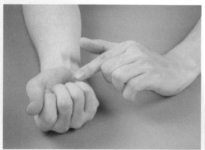

6.猜猜看？現在左手有幾枚硬幣呢？

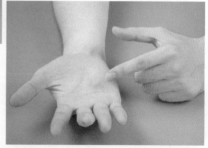

7.這位小姐猜兩枚，那位辣妹猜一枚，錯！都不對，答案是沒有硬幣。

(解説)

1. 首先右手拇指和食指拿著硬幣，
 左手則張開，手心朝上。

2. 右手將硬幣放置左手的指尖拿
 著。

3. 左手的指尖拿住硬幣後，右手離
 開左手。

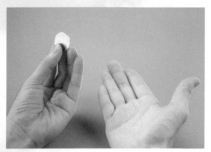

4.然後張開右手，表示右手中沒有
　東西。

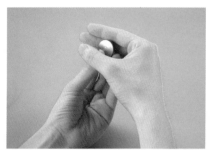

5.接著，右手四指緊靠，並移置
　左手硬幣的前面。

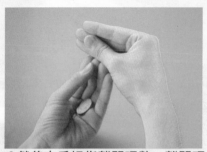

6.然後左手拇指離開硬幣，離開硬
　幣後，硬幣則會自然落下。

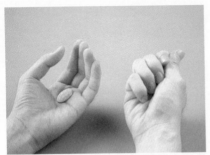

7. 接著，右手假裝握著硬幣，然後握拳並離開左手，視線則看著右手。

8. 左手比著右手。

9. 最後張開右手，表示硬幣已經消失，即完成自由落體。

十、紙牌表演戲法先師

紙牌魔術在九〇年代非常受到學生的歡迎，一副撲克牌有五十二張紙牌和二張鬼牌。紙牌的表演戲法千變萬化，誰是最早發明紙牌表演戲法的人呢？答案是一卡迪尼。

卡迪尼是一位偉大的魔術大師，許多現代魔術師所表演的紙牌戲法，都是使用卡迪尼的技巧，卡迪尼的紙牌表演戲法高超到戴上手套也能操控紙牌，他將紙牌表演戲法提升到藝術層次。

卡迪尼所發明的紙牌表演戲法，已成為當今許多現代魔術師的基本技術，除了紙牌表演戲法，卡迪尼也是多項巧手表演的大師，他所表演的撞球戲法技巧，幾乎沒有一個現代魔術師能做到。

我曾看過卡迪尼在一九五七年的表演過程，他會用靈巧的手法並搭配迷幻的故事來演出魔術戲法，使觀眾看了會有夢幻般的神奇感觸，卡迪尼所表演的紙牌戲法，也是我時常在表演的魔術項目之一，他的靈巧手法只能用一個字形容！就是一讚！。

(七)鈔票魔術

(1)空手變鈔票

(表演)

1.現在我要表演的是空手變鈔票，各位
　看一下我的雙手中有沒有東西。

2.再看一下我的左手袖口有沒有藏東
　西。

3.右手袖口呢？

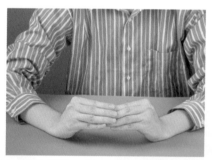

4.各位看得很清楚，我的雙手及袖口並沒有藏東西！

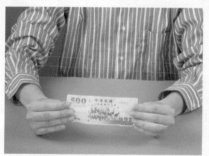

5.因為我是魔術師，所以空手也能變出鈔票來。

(解說)

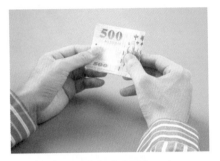

1.首先將鈔票往左對摺一半。

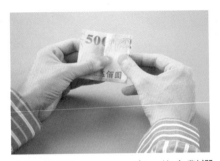

2.再將面向自己的一半,往右對摺一半。

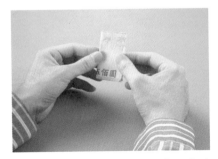

3.接著,將面向外面的一半,往右對摺一半。

4.摺好後的形狀如圖。

5.最後再往上對摺一半即可。

6.把摺好的鈔票放在袖子的中央。

7. 左手抓著衣服和鈔票往內摺一圈。

8. 再往內摺一圈。

9. 如圖，雙臂彎曲即可開始表演。

10. 先展示左手袖口沒有藏東西。

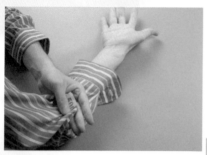

11.再展示右手袖口，左手在拉袖
　子的時候，順手去偷鈔票。

12.拿到鈔票後，雙手合起，右手在
　左手的前方。

13.右手將鈔票撥開。

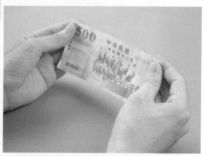

14.雙手各抓一邊拉開，即完成空手
　變鈔票。

(2)複製鈔票

(表演)

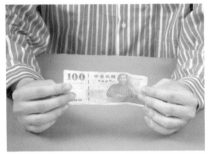

1.現在我要表演的是複製鈔票。

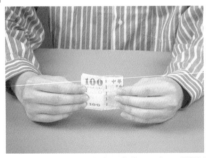

2.各位看一下我的手中只有一張鈔票。

3.現在我將鈔票對摺。

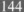

4.摺到像正方形爲止。

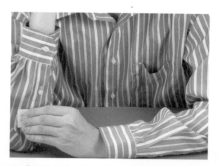

5.各位不知道有沒有聽説過「摩擦生熱」？

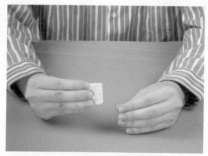

6.我相信一定有人聽説過。

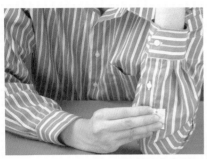

7.但是！有沒有人聽說過「摩擦
　生鈔票」？

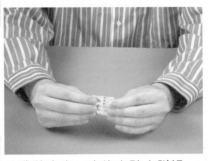

8.我猜大家一定沒有聽人說過。

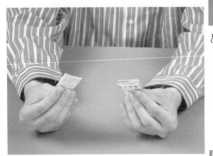

9.但……有沒有聽說過，並不重
　要。

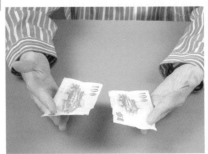

10.重點是！剛才經過我的摩擦，眞
　的生出鈔票了。

(解説)

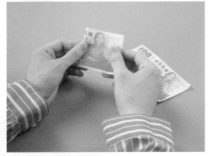

1.事先準備兩張鈔票。

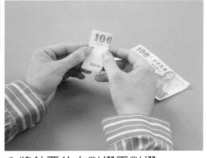

2.將鈔票往左對摺再對摺。

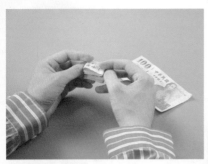

3.再往下對摺。

4.同個方法再摺一張鈔票。

5.把一張鈔票藏在脖子後。

6.左手在摩擦右手臂時，右手去偷
　鈔票。

7.當左手要將鈔票交給右手時，
　右手已藏了一張。

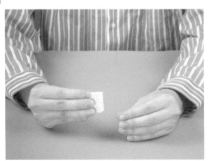

8.左手將鈔票交給右手。

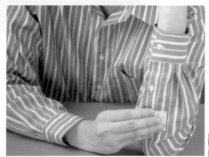

9. 此時右手已有兩張鈔票。

10. 右手摩擦好左手手臂後,如圖雙手拿著鈔票。

11. 接著,雙手將鈔票分開。

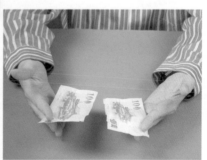

12. 分開後再將鈔票打開,即完成複製鈔票。

十一、魔術師的喜、怒、哀、樂

在台灣全職的魔術師並不多，因為要靠變魔術討生活，不是一件很容易的事！畢竟現在的景氣不是很好。

何謂魔術師的「喜」？就是當魔術師在表演時，受到大家的喜愛及尊敬，就會喜上眉梢。

何謂魔術師的「怒」？就是當非常辛苦所研發出來的表演方式，被別人模仿或盜用的時候，就會怒氣沖天。

何謂魔術師的「哀」？就是在表演魔術的時候，觀眾以愛理不理的態度來欣賞時，以及不受到尊重時，就會感到很悲哀難過。

何謂魔術師的「樂」？就是有接不完的表演，人見人愛，以及有如巨星般的風采時，就會樂得合不攏嘴。

(八)橡皮筋魔術

(1)井字逃脫

(表演)

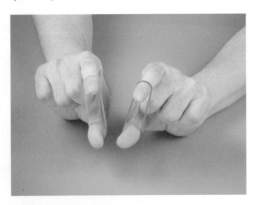

1. 現在我要表演的是井字逃脫。

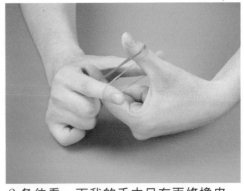

2.各位看一下我的手中只有兩條橡皮
　筋。

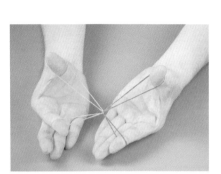

3.我把一條橡皮筋放入另一條橡皮
　筋和虎口間。

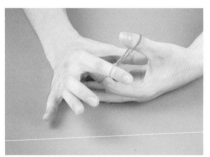

4.大家應該很清楚的看見，橡皮筋
　的井字交叉，不太可能逃脫才對
　。

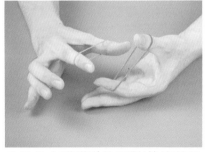

5.這位小甜甜說的很對!橡皮筋的
　井字交叉，不太可能逃脫，不過
　……這兩條橡皮筋有跟大衛考伯
　菲學過穿牆術，所以要逃脫井字
　交叉，太容易了。



(解說)

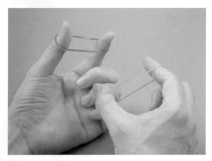

1. 事先準備兩條橡皮筋。

2. 將右手的橡皮筋，放入左手橡皮筋的虎口間。

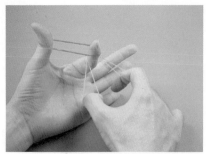

3. 右手的橡皮筋先往左手的食指方向拉。

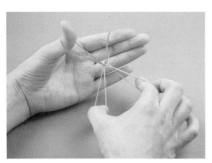

4.再往橡皮筋的中央拉，如圖。

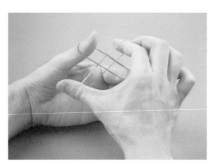

5.接著，放回橡皮筋。

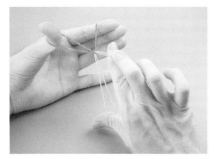

6.右手再次的拉橡皮筋時，是個重
　要關鍵！左手的中指壓緊食指上
　的橡皮筋。

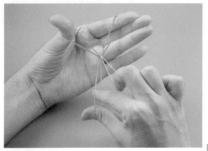

7. 然後往後拉到底，右手食指自
　 然會跑進圖中的圈圈中。

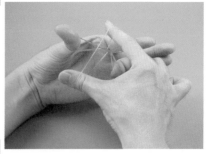

8. 然後往回靠，同時右手拇指和食
　 指撐開橡皮筋，如圖。

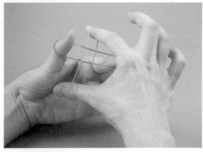

9. 接著，右手中指放回橡皮筋，
　 並做摩擦的動作。

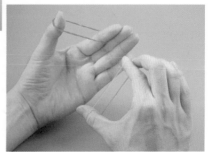

10. 最後雙手離開，即完成井字逃
　　脫。

(2)斷筋還原

(表演)

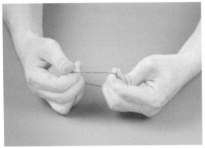

1. 現在我要表演的是一拔斷橡皮筋。

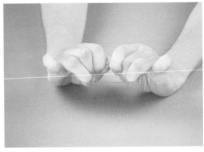

2. 別以為拔斷橡皮筋很簡單，帥哥我可是練過的。

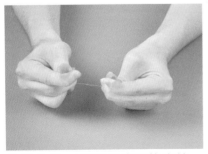

3. 各位看一下!我手中的橡皮筋，已被我拔斷。

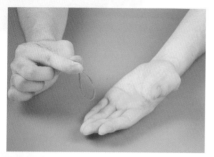

4.也許有人會認為,力大的人,都
　能拔斷橡皮筋。

5.小美人妳説的沒錯,力大的人,
　都能拔斷橡皮筋。

6.不過……力大的人,不一定能將
　拔斷的橡皮筋還原。

（解説）

1. 事先準備一條橡皮筋。

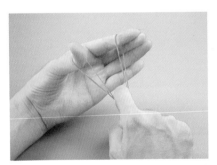

2. 右手的食指如圖，將左手的橡皮筋往下拉。

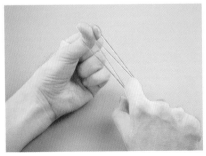

3. 接著，右手的拇指和食指，如圖捏緊橡皮筋。

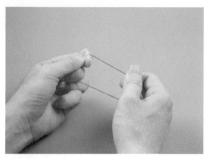

4.左手捏緊橡皮筋後 ，右手撐開
　橡皮筋 ，即可開始表演。

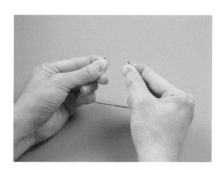

5.左手不動，右手靠緊左手如圖。

6.假裝拔斷橡皮筋，用力分開自然
　會有拔斷的聲音。

7.接著，左手拔斷處交置右手後放
　開。

8.然後左手的拇指和食指撐開橡皮
　筋，右手則先不放開。

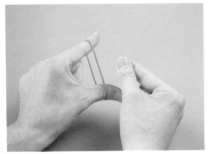

9.在念完魔咒後，右手再放開，即
　完成斷筋還原。

十二、成本和價值

　　一顆不起眼的寶石剛從礦坑中挖出來，識貨的人當作是寶物，不識貨的人認為只是顆不起眼的石頭罷了。

　　成本和價值間的差距有時候很大，曾有學生問我，花了多少時間和金錢在魔術方面上？我老實的告訴他……在近五年中，在魔術方面所投資的金額已經快要一百萬了！

　　學生聽完後……很好奇的問：「花那麼多金錢投資在魔術方面，成本何時才能回收呢？」

　　我回答學生：我從來沒有想過『回收』這個問題！為了成為一位傑出的魔術師，所以我必須投資未來及非常努力練習才行，對我而言花再多金錢和時間，只要能追求更多魔術方面的知識，我都認為值得的。」

　　當你想學魔術卻沒有人願意教你時，或著是求助無門時，你要如何追求魔術方面的知識呢？此時你所購買的資源，就如武林祕笈般的寶貴！所有好的魔術資源，不應該以價錢來衡量，因為當你需要增加知識時，這些資源則會成為你的至聖先師。

(九)繩子魔術

(1)三繩奇數

(表演)

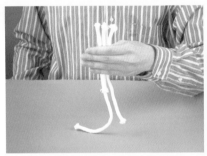

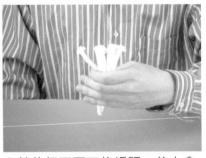

1. 現在我要表演的是三繩奇數，
 首先我手中有三條不一樣長的
 繩子。

2. 然後把下面三條繩頭，往上拿
 起。

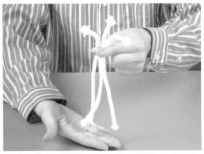

3. 接著，從六條繩頭中，選三條
 繩頭並抓住。

4. 然後把所選的三條繩頭，往下
 拉，結果三條繩子居然變成一樣
 長。

(解説)

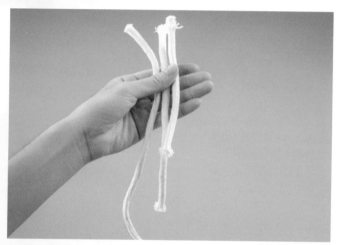

1.事先準備三條不一樣長的繩子，並拿在左手。

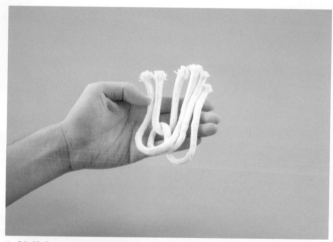

2.然後把下面三條繩頭，往上拿起，拿起時最長的要和
　最短的繩子交叉。

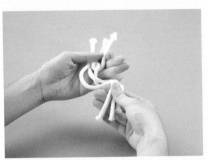

3.接著,從六條繩頭中,選中等的
　一邊繩頭,和最長的兩邊繩頭,
　共三條繩頭往下拉即可。

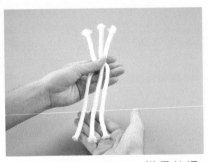

4.往下拉後,三條不一樣長的繩
　子,就會一樣長了。

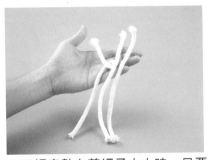

5.三繩奇數在剪繩子大小時,只要
　最長的和最短的繩子交叉如圖,
　就等於中等繩子的長度。

(2)交叉打結法

(解説)

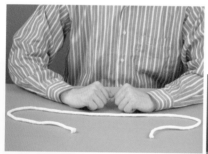

1. 事先準備一條 70 公分以上的繩子。

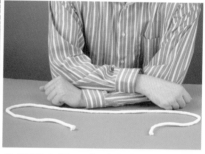

2. 雙手交叉，右手在上。

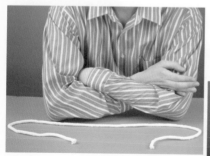

3. 然後右手往下伸入手臂中，如圖。

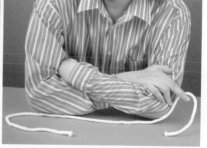

4. 接著，右手食指和中指夾住桌上的繩子。

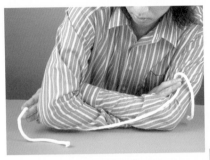

5.然後左手再往下伸出手臂外，
　食指和中指夾住桌上的繩子。

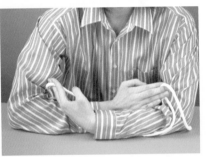

6.雙手往外伸出。

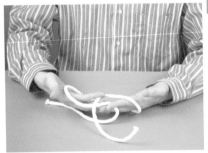

7.雙手往外伸出時，雙手的食指
　和中指要夾緊繩子。

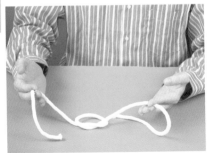

8.最後再拉開，繩子自然就會打結
　了。

(3)阿啾～打結

(表演)

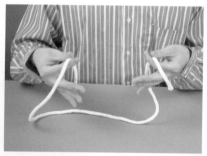

1. 現在我要表演的是—阿啾～打
　結。

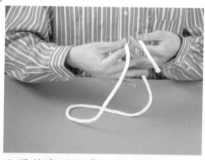

2. 爲什麼叫做「阿啾～打結」呢？

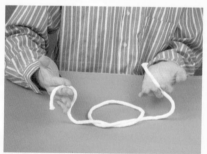

3. 因爲當我打哈欠的時候，兩邊的
　繩子自然就會打結了。

(解説)

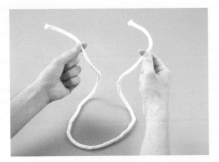

1. 事先準備一條 70 公分的繩子。

2. 右手的繩頭朝自己，左手的繩頭
朝外面。

3. 如圖，左手的食指和中指夾住右
手的繩子。

4.接著,右手的食指和中指夾住
　左手的繩,如圖。

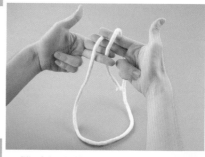

5.雙手的食指和中指夾緊兩邊的繩
　子。

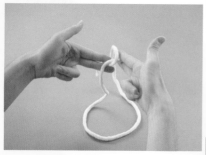

6.然後往外拉開。

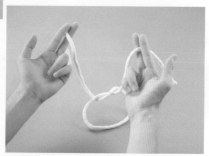

7.拉開後,即完成阿啾～打結。

(4)穿針引線

(解説)

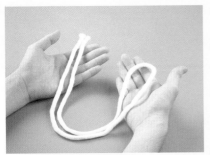

1.事先準備一條 70 公分的繩子。

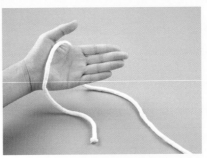

2.將繩子放置左手虎口上，如圖。

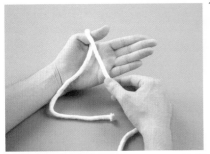

3.拿起右邊較長的繩子，由外往內
　繞一圈。

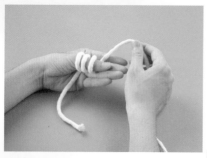

4.再由外往內繞兩圈。

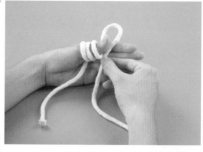

5.如圖，將右邊的繩子圍個圈。

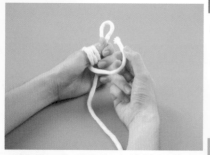

6.接著，右手拿起左邊較短的繩
　子，準備穿進洞口中。

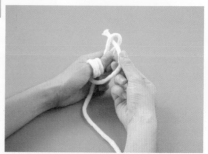

7.結果……一穿就進洞口中了。

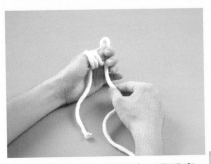

8.在日本唱歌的寶兒説：洞那麼
　大當然一下子就進去了，於是
　我把洞口縮的很小。

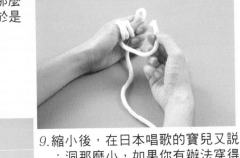

9.縮小後，在日本唱歌的寶兒又説
　：洞那麼小，如果你有辦法穿得
　過，我就嫁給你，當你的小寶貝
　。

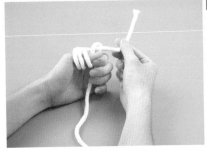

10.當時在台灣變魔術的韓森，聽
　　了後……彷彿變成第四界的超
　　級塞亞人，戰鬥力超強！眼睛
　　一閉～啾……連看都不看，就
　　穿進小洞裡了。

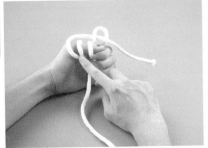

11.穿針引線的重要關鍵在拿繩子
　　時，要拿左邊較短的繩子，只要
　　往前伸，不論洞口縮的多小，都
　　能穿過。

(5)剪繩還原

(表演)

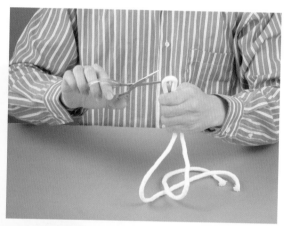

1. 現在我要表演的是一剪繩還原。

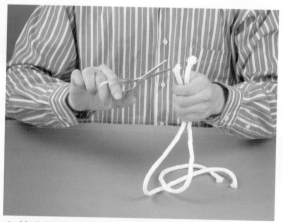

2. 首先把繩子的中央剪斷。

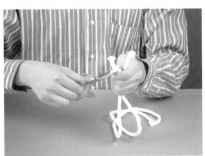

3.大家應該很清楚的看見，繩子
　的中央已被我剪斷，不過我有
　潔癖，一定要剪的非常整齊才
　行。

4.剪的差不多了，撒點魔術粉，看
　有何變化。

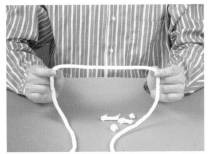

5.沒想到魔術粉如此的好用，被我
　剪斷的繩子，居然還原了。

(解説)

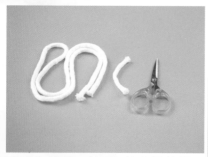

1. 事先準備一條 70 公分長的繩
子,和一條 12 公分的繩子,
及一把剪刀。

2. 表演前,左手握住繩子的方法,
如圖。

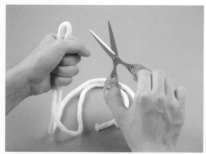

3. 拿起剪刀,準備剪繩子。

4. 剪刀從左手拳眼上方的繩子,剪
一半。

5. 剪一半後,如圖。

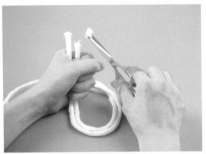

6.再剪一小段繩子。

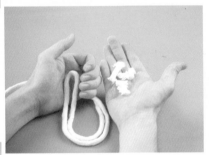

7.一直剪到繩子結束為此。

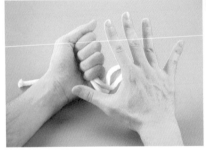

8.剪好後,再假裝撒點魔術粉。

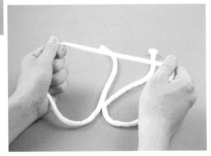

9.最後將繩子拉開,即完成剪繩還
　原。

國家圖書館出版品預行編目資料

魔法學院入門篇／張德鑫編著．

第一版－－臺北市：宇河文化 出版；

紅螞蟻圖書發行，2004〔民93〕

面　　公分，－－(新流行 ;7)

ISBN 957-659-416-2 (平裝)

1.魔術

991.96　　　　　　　　　　92024014

新流行　07

魔法學院入門篇

作　　者／張德鑫

發 行 人／賴秀珍

榮譽總監／張錦基

總 編 輯／何南輝

文字編輯／林宜潔

美術編輯／林美琪

出　　版／宇河文化 出版有限公司

發　　行／紅螞蟻圖書有限公司

地　　址／台北市內湖區舊宗路二段 121 巷 28 號 4F

郵撥帳號／1604621-1　紅螞蟻圖書有限公司

電　　話／(02)2795-3656 (代表號)

傳　　眞／(02)2795-4100

登 記 證／局版北市業字第 1446 號

法律顧問／通律法律事務所　楊永成律師

印 刷 廠／鴻運彩色印刷有限公司

電　　話／(02)2985-8985・2989-5345

出版日期／2004 年 1 月　第一版第一刷

定價 250 元

ISBN 957-659-416-2　　　　**Printed in Taiwan**